新雅・寶寶創意館

錯了？

楊思帆 / 著・圖

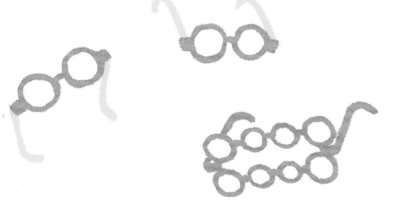

錯了。

新雅文化事業有限公司
www.sunya.com.hk

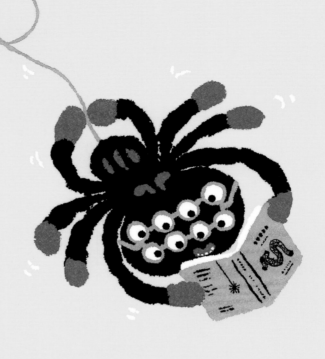

不錯！

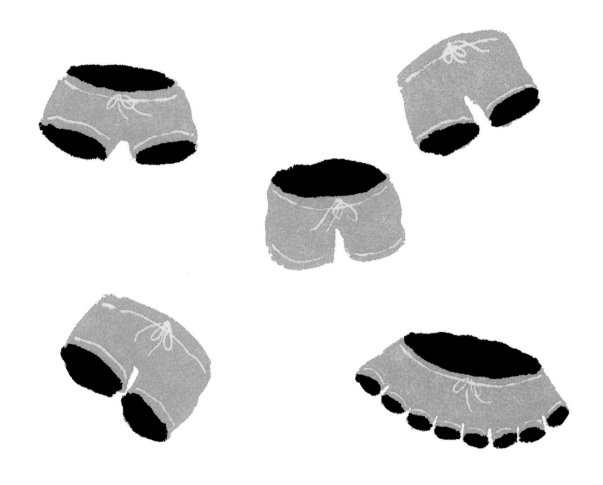

錯了。

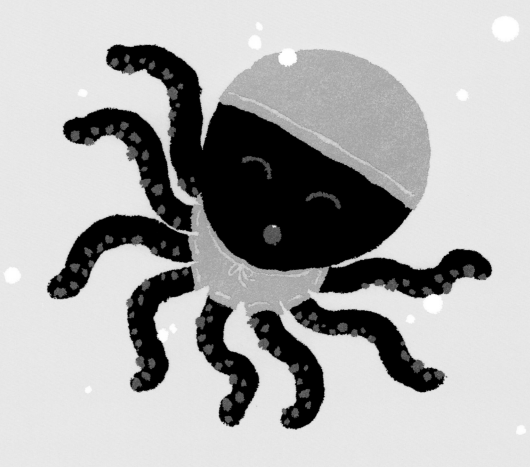

不錯！

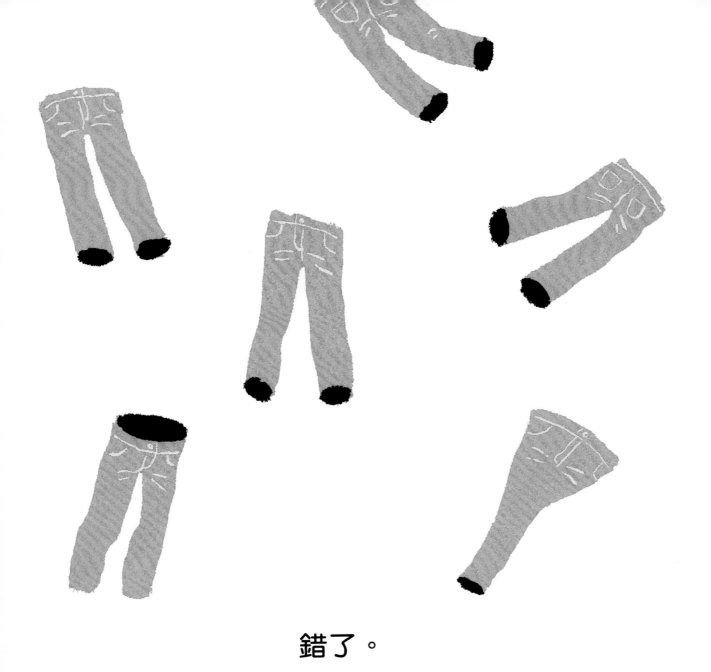

錯了。

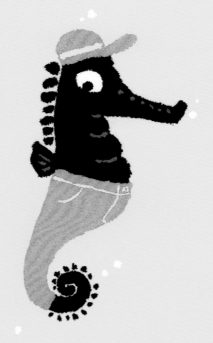

不錯！

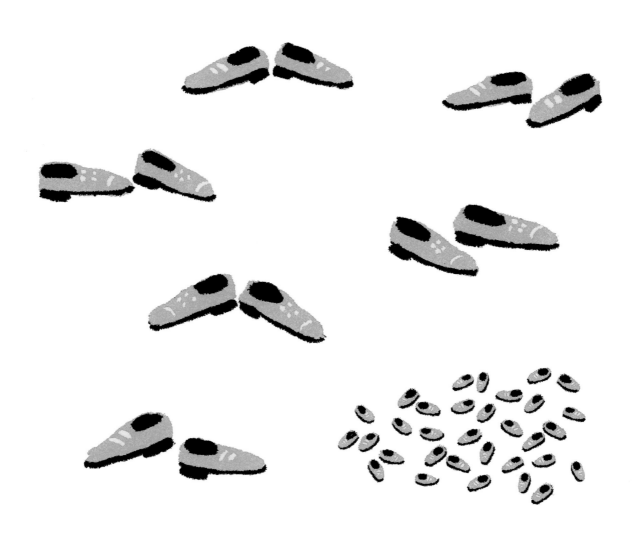

錯了。

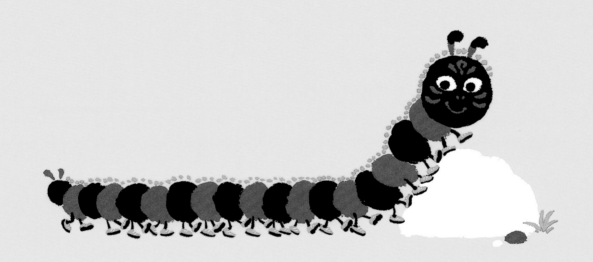

不錯！

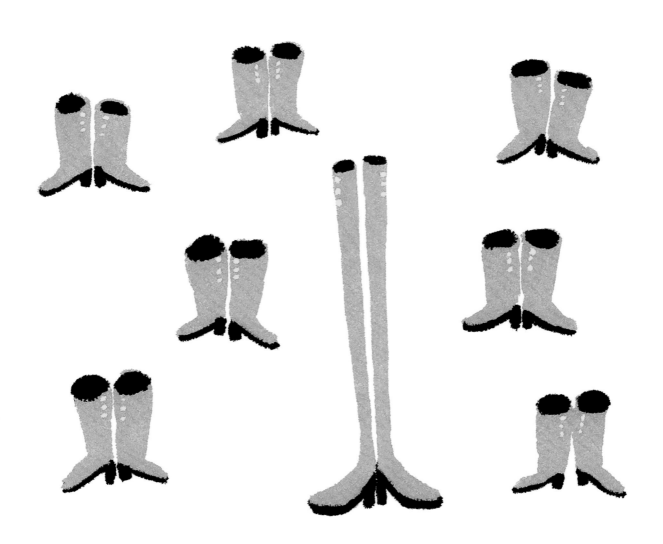

錯了。

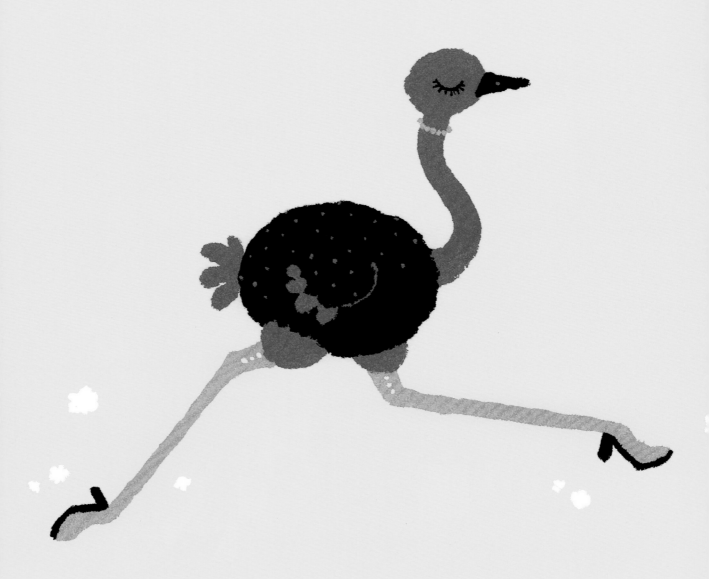

不錯！

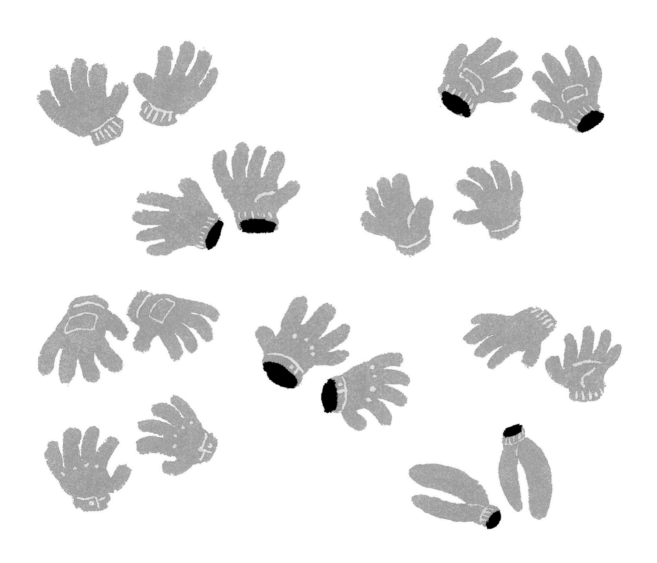

錯了。

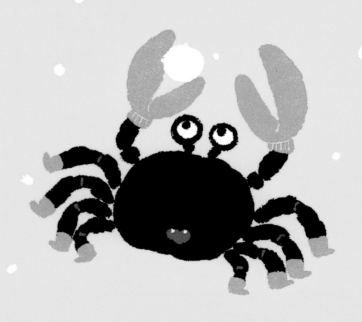

不錯！

錯了。

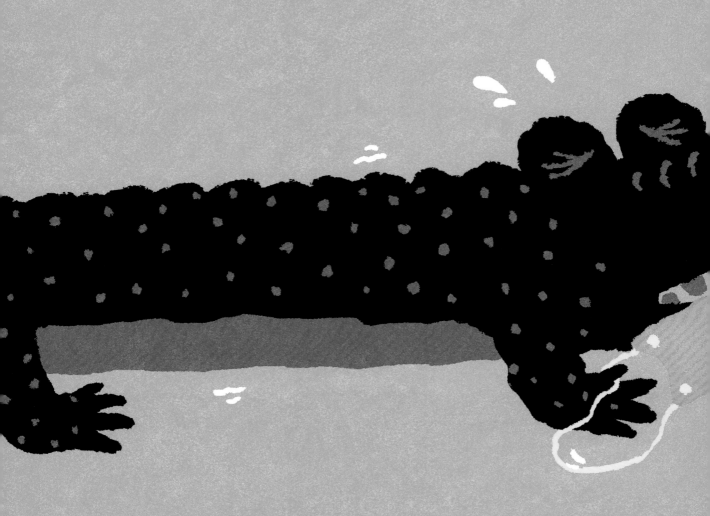

14

總算錯了吧？

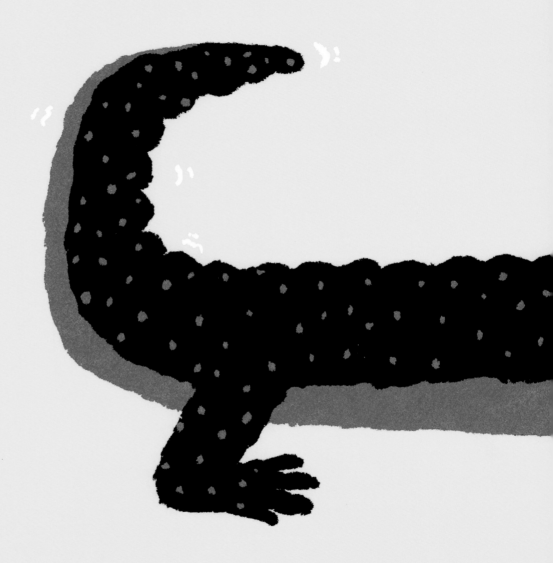

還不錯！

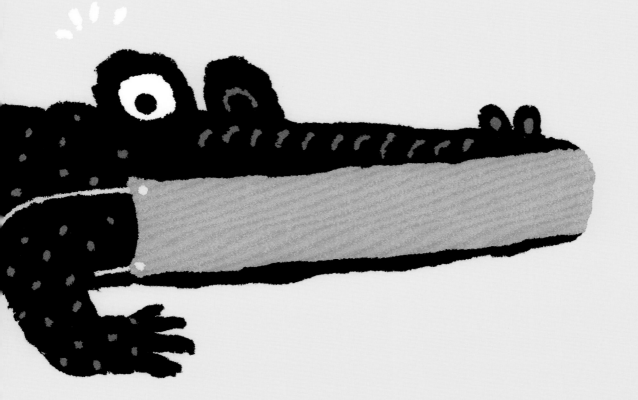

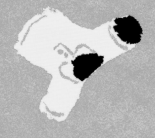
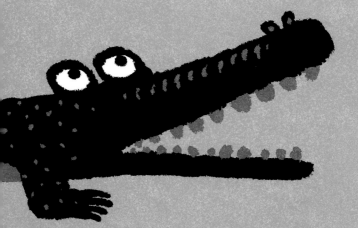
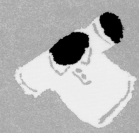

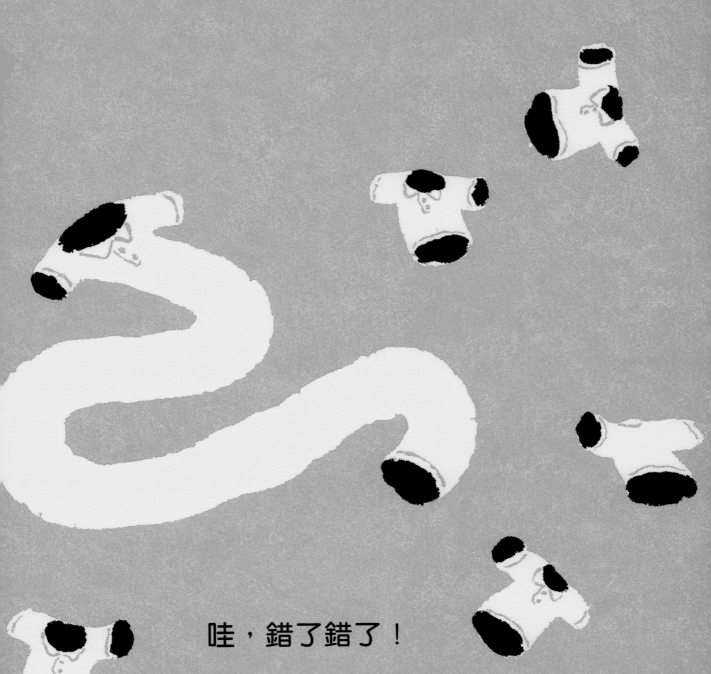

哇，錯了錯了！

哈哈，這回真錯了吧？

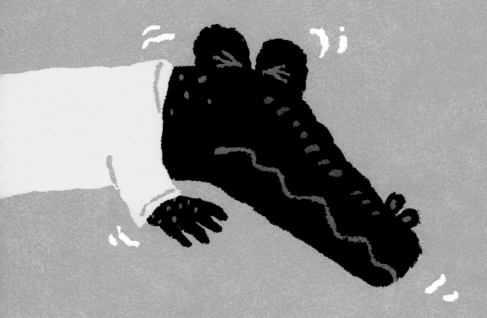

呀！

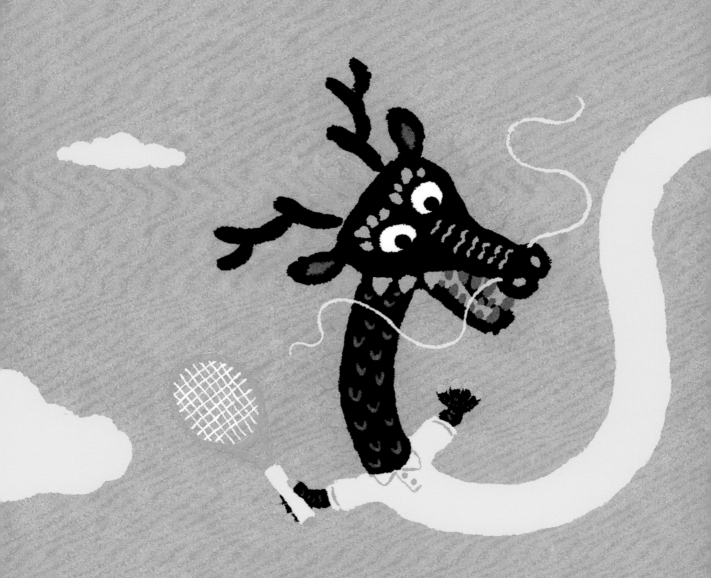

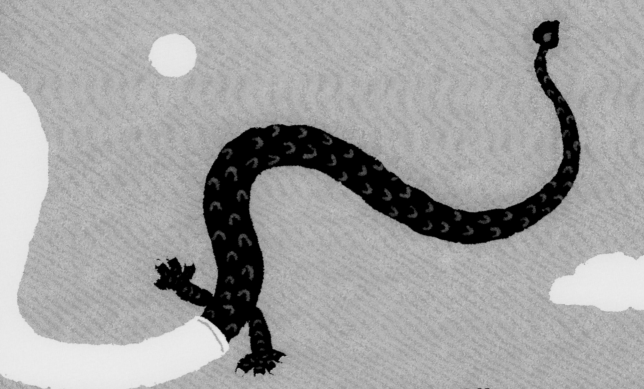

真不錯！

創作手記

　　從小我就愛畫畫，經常畫些大家沒有見過的東西，比如手套形狀的飛艇，它飛起來就像在天空中招手。周圍總有大人皺着眉說：「錯了。這麼亂畫下去能當畫家嗎？」但我自己覺得挺不錯的，就一直這麼畫。

　　十幾年來，我的工作就是寫故事畫故事，生活很充實很自在。

　　有一次，我在書上看到介紹說大部分蜘蛛有 8 隻眼睛，就畫了裝着 8 個鏡片的眼鏡。這樣的眼鏡看起來很有趣，於是我又為其他動物畫了些特別的服裝配飾，並寫下了這個故事。

　　什麼才算錯了？明明都很不錯呀！

　　特別值得一提的是，畫面上的粉紅、黃、藍三色來自我女兒製作玩具冰淇淋所選用的塑料球的顏色。我也覺得很不錯。

<div align="right">楊思帆</div>

作者簡介

　楊思帆，圖畫書作家、插畫家。過去一直致力童書出版，早期擔任兒童雜誌的編輯，之後成為兒童圖書的藝術指導。與此同時，他還為近百本童書創作插圖或做裝幀設計。

　　目前，他在專心創作自己的童書，至今已出版了 15 本圖畫書，風格輕鬆幽默、簡約且有創意，極具個人特色。作品彰顯遊戲精神，蘊含人生體悟。代表作已榮獲 2017 年「中國最美的書」、2017 年德國國際青少年圖書館白烏鴉獎，入選 2017 年布拉迪斯拉發國際插畫雙年展，以及 2018 年意大利波隆那國際童書展主賓國插畫展，等等。

新雅•寶寶創意館

錯了？

作　　者：楊思帆
責任編輯：趙慧雅
美術設計：陳雅琳
出　　版：新雅文化事業有限公司
　　　　　香港英皇道499號北角工業大廈18樓
　　　　　電話：（852）2138 7998
　　　　　傳真：（852）2597 4003
　　　　　網址：http://www.sunya.com.hk
　　　　　電郵：marketing@sunya.com.hk
發　　行：香港聯合書刊物流有限公司
　　　　　香港新界大埔汀麗路36號中華商務印刷大廈3字樓
　　　　　電話：（852）2150 2100　　傳真：（852）2407 3062
　　　　　電郵：info@suplogistics.com.hk
印　　刷：中華商務彩色印刷有限公司
　　　　　香港新界大埔汀麗路36號
版　　次：二〇一八年二月初版

ISBN: 978-962-08-6974-7

獻給我的爸爸媽媽，
幸好你們任我獨自摸索創作，
所有別人認為錯了的，
現在都變得不錯。